甲骨文系列丛书

# 集殷墟文字楹帖匯編

罗振玉 等著

天津出版传媒集团

天津人民美术出版社

图书在版编目（CIP）数据

集殷墟文字楹帖汇编 / 罗振玉等著. -- 天津 ： 天津人民美术出版社，2024.1
（甲骨文系列丛书）
ISBN 978-7-5729-1392-1

Ⅰ. ①集… Ⅱ. ①罗… Ⅲ. ①甲骨文－法书－作品集－中国－现代 Ⅳ. ①J292.28

中国国家版本馆CIP数据核字(2023)第203104号

甲骨文系列丛书——集殷墟文字楹帖汇编
JIAGUWEN XILIE CONGSHU —— JI YINXU WENZI YINGTIE HUIBIAN

出 版 人：杨惠东
责 任 编 辑：黄文新
助 理 编 辑：李宇桐
技 术 编 辑：何国起
出 版 发 行：天津人民美术出版社
社 址：天津市和平区马场道150号
邮 编：300050
电 话：(022) 58352900
网 址：http://www.tjrm.cn
经 销：全国新华书店
制 版：天津市彩虹制版有限公司
印 刷：天津海顺印业包装有限公司
开 本：889mm×1194mm 1/18
印 张：7$\frac{2}{3}$
印 数：1-1500
版 次：2024年1月第1版 第1次印刷
定 价：60.00元

# 序《集殷墟文字楹帖汇编》

泱泱华夏，民盛族昌；汉字载文，续史万象。

曾有：上古结绳，记事无遗；先民陶刻，连符以当。鸟痕兽迹，予前祖以启示；画形图状，肇文字之端昂。

史载：仓颉[1]四目，传为造字之祖；卜史[2]多才，实是文人之创。惜年久代远，旧迹难寻；探三皇五帝，如隔云障。幸有安阳，眠壤土之异文，镂书契于龟甲；更蒙造化，藏奇珍于殷墟，存远古于沧桑。

既有懿荣[3]慧眼识宝；更得铁云[4]博集成章。惟师惟鉴，开古出新；惊世之字，寿而未央。甲骨之学，自此名闻；卜天之刻，汉字久仰。

观龟文书法，艺苑奇样；拓片临摹，字走大方。断代不同，承转相望；形体结构，密疏成行。小辛小乙[5]，劲峭雄伟；祖庚祖甲[6]，谨饬圆藏。禀辛康丁[7]，凋敝颓靡；武乙文丁[8]，峭拔劲刚；帝乙帝辛[9]，严整豪放。三百春秋，书风多变；诸美兼具，百体腾骧。

及至近世，有学者大家，得天时地利勘摹，揽片甲只鳞周详；探微发隐辨形象，去伪存真学术扬。先有罗氏集联缮写，继之章钰高王效仿[10]；推敲雅字汇成楹联，开启学界书法新创；岁月屡更，古体重光；丹青妙契，艺坛风尚。至若雪堂[11]，以笔为刀，写契之美，法书之赏；而或楹帖，集为偶语，采获千文，联数百榜。铮铮硬骨，若方若圆现神韵；悠悠古风，或疏或宕入印罜。象形指事，日月衍得刀笔俏；会意形声，江河音发烂漫彰。古拙稚趣，本形已忘；宏深肃阔，圆润堂皇。笔画起落，迹宗崇范；墨毫精谨，练达浑茫。引甲骨入乎书道；联文字合于墨场。殷契文字，遂而发扬。

该册所集，取甲骨之可识，集偶语之楹句；佐临池以为助，甄刊校而短长。逞变化之能事，创甲骨之大观；时方习而修书，今影印而文倡。嗟乎殷契，煌煌书法；汉字圣迹，灿灿华章。诡奇甲骨，恣肆雄放；罗氏楹帖，文脉堪长。

<div align="right">

李毅峰

癸卯芒种

</div>

---

1 仓颉：传说造字的先师。《说文解字》等文献皆记载仓颉是黄帝时期造字的史官，传说仓颉观鸟兽足迹而受启发，分类别异，加以搜集、整理和使用，在汉字创造的历程中起到重要作用。

2 卜史："卜""史"是中国古代知识分子的基本类型。"卜"主占卜，"史"主记事。

3 懿荣：即王懿荣，中国近代金石学家、收藏家、书法家和甲骨文的首位发现者。

4 铁云：即刘鹗，字铁云，清代小说家、收藏家。著录有《铁云藏龟》，是将殷墟甲骨首次公之于世的学者，对我国甲骨文研究有着开创性影响。

5、6、7、8、9 小辛小乙、祖庚祖甲、禀辛康丁、武乙文丁、帝乙帝辛：皆是商代国君名。商代晚期自盘庚迁殷至帝辛约273年，经历8世12王。近代学者对此期间甲骨文的分期断代研究，有多种说法，今主要采用的是民国董作宾先生依据世系、称谓、贞人等十项标准，按时间顺序划分而成"小辛小乙、祖庚祖甲、禀辛康丁、武乙文丁、帝乙帝辛"五个阶段。

10 章钰高王效仿：章钰、高德馨、王季烈为罗振玉好友。1925年罗氏《集殷墟文字楹联》付印后，章、高、王三人也效仿集甲骨文为楹联。1927年东方学会以《集殷墟文字楹联汇编》为名出版，汇罗、章、高、王四家集联而成书，得400余联，罗振玉手书。

11 雪堂：即罗振玉，字雪堂，中国近代考古学家、古文字学家、金石学家、敦煌学家、目录学家、校勘学家、农学家、教育家。与王国维（观堂）、郭沫若（顶堂）、董作宾（彦堂）并称为"甲骨四堂"。

集殷虛文字

楹帖彙編

丁卯歲抄東方學會印

我友雪公用有商貞卜舊文集為百聯爽之同年復益

以百五十聯合為一册僕與二君官喜同朝遊成莫逆

文酒燕樂亦既忘年乃天步方艱帝維攸改因之謝塵

事于中歲歸林下以避人日月莫追陵谷寢改龍浴野

中之血燕安幕上之栖之子無家我辰安在益以異端

日競大義不明南方之學入幽東野之夫逐臭無人秉

魯有鬼亡曹伊川為戎百年已及二君顧以好德為歸

服先王之教卜商多識知己亥之異文泉明莫年用甲

子以稱歲復以祭酒專家之學識盤庚舊邦之言步武

前人用光篾帛若旋宮之成大漠譬無縫以合天衣炳

炳麟左右采獲千文之次其先驅已夫康成之在東

京竆人之邁明季竝以正學丁茲多齟二君樂天奚疑

求舊為事雞鳴風雨今昔同之僕以溝猶相為角逐弓

車不往畏我友朋文史無多以遣晨夕傳觀同好如衆

白之成裘學為小言亦享珍于散帚用知壽陵學步即

旋辟以相從曹侯為文得彈改乃益喜佔畢既盡筆于

冊端二君其有以啟我乎辛酉六月王君九集貞卜文

叙

辛酉仲春集殷虛文字為偶語百聯以為臨池之助已

而老友吳中章式之外部鈺高遠香文學德馨王君九

學部季烈先後繼作予嗣是又有續集於是四家合得

四百餘聯彙成一集欲手寫流傳人事牽阻屢更歲月

而去冬辛厤奇變不自意生全今年戌馬生郊益無聊

俚乃始從事繕寫付之手民益憂傷瑣尾之餘舍此無

以遣日讀者幸毋以為文雅之娛也乙丑孟冬上虞羅

振玉

集殷虛文字楹帖　　　　長洲　章鈺

四言

與人無競　自天降康

王歲鄉月　子雨友風

集

靈雨東鄙　晨風北林

疾風大麓　膏雨公田

䬠風泰谷　靈雨桑田

自求多福　得見有恒

彤日來雉　災年集鴻

一問得三

十事對九　一問得三

樂事在堂　大德格天

三友益我　百年對人

二

洗爵享祖　出門得朋

兄文兄武　有德有言

小戎好武　大濩鳴龢

高年彭祖　太文子游

卓子曰

二一人

壺中千日　林下一人

蘇介合

變蘇六合　康樂萬年

三二

昌一車

文成三上　酒喜一中

三

同中見異　貞下為元

辰為眾拱　寅乃人正

冊得雞次　文成牛宮

鹿豕朋友　豚犬兒孫

在天為龍

呼我以馬

為百谷王

知千歲至　為百谷王

三人成眾　四月為余

四

-017-

來宗來燕　為光為龍

學囚示守

不減界時

若其天放　不與衆驅

五言

體似人參

好學乃有獲　樂天復奚疑

二神走某升

二間快大瑜

下問成大智　上德企中行

彭祖八百歲　老子五千言

火米登服采　敲樂出矢言

媒帝有二女　俘戍至萬人

五

五龍帝秉政　四牡臣出疆

甘雨天有歲　大風帝反鄉

旨酒聯朋舊　安輿樂父兄

饗帝受天祿　歸妹利女貞

得四十五日 丼千七百川

萬年傳帝系　一德合臣寮

一他合白圅

大洲三一乄

二八千

大衍四十九　上壽萬八十

好風來乙燕　甘泉出丙魚

六

水旁初月上　林下好風來

室貯泉明酒　雨洒林宗巾

弓鳴風益疾　膏爐月初來

攸好九五福　粵若三萬言

伊尹樂田墅　巫咸盉王家

鳳德魯夫子　漁人齊太公

壺矢樂賓友　尊卣傳子孫

七

集古

官占林即鹿　吉朕衆爲魚

……十田

焚林益用火　樂天伊在田

庚寅天降命　丁卯集成家

得鼎改元祀　東鉞征萬邦

止戈千秋賈

念宗曰御居

之壄有逐虎　命官曰御龍

尊彝壽千歲　弓矢游四方

厚三步

一拜通

牧人五母桑　祝史十朋龜

保樂來徠

從政見魯變　歸樂來齊人

百年師衛武　五日降田文

方伯專九伐　史公集百家

中正分九品　文史成一家

無為尊帝德　不問出師傳

鬼知一歲事　史集百家言

南行逢日至　東向見水端

天分箕畢好　師受樂孟文

九

漭水諷衛罄　反日師魯戈

伐木賓初集　歸禾事己七

鳴龢佳魯鼓　浴德有商盤

疇顧伯樂馬　甘從子陵漁

同□□□□□

大帛衛文台

同宰齊季女　大帛衛文公

□□田史步

□□林从及易

高行林君復　德人田子方

□□天三立

中相□一匹

匃逆疑三立　仲相告一匹

□□□□□□

東騎向谷天

南逐成天對　東驅向谷王

卯伸△未道

巽言受師友　弼德立疑丞

抑抑不知老　烝烝自格天

射庚如君子　學圃乃小人

齊客謝鬳礜　唐嬪事帚箕

門子敦高行　林壬祝大年

福大川方至　師尊火自傳

夫不疇同疾　來其亦自廿

正學明克復　小兑識之無

至人不異異　小事從同同

福祿少司命　文史大方家

六言

登太少之二室　合齊魯為三家

甘般高宗舊學　卜商文侯大師

自樂好同伊尹　不學莫如霍光

十二

仲父不羞三北　伯魚乃學二南

二柔不害　教

上帝不言成教　君子以文得朋

公子裵服無斁　大夫車登有光

龍在田日有喜　虎出谷風相從

從彭咸以入水　若裴仲之在門

七言

有田有宅帝綏泉　多秦多未天降康

光弼喜傳奠京邑　日休奚不老林泉

司馬初分六家言　泉明甘謝一官歸

萬寶告豐田畯喜　九成象德樂師穌

龍公行雪占豐歲　燕子因風識舊家

綏豐有喜饁登麥　專一無它子在桑

且為□微不□才

司馬自有傳家集　祖龍安得不死方

尚□合□脂□□

□十□□□□□

歲艱合□盤綏眾　天在奚為克告君

□中□□□□□

□□□□□□□

穌仲高名見元祐　尹珍舊學紹康成

一□□□□□□多

百室□□□□尚喜

百室黍禾為歲喜　一門桑杞得天多

十四

百年自有反正日　萬族甘為逐臭夫

州宅正同元白競　相門休企謝王高

安得享千求厳帚　譬如集百得珍裘

西方興言凝兔角　東家至德見麖麖表

大好林泉集幽事　無多歲月追昔游

大水乃以小水合　今月亦如昔月明

幽事戔戔叙合德　前因歷歷尊如來

歲月無端為客老　風塵奕事圖人多

一名眾稱唐子畏　八家下及歸有光

自有甘盤亞伊尹　初無曹沫畏齊桓

辛壬癸甲弗子啟　西東南北咸服文

一日不經二

一日不逢呼采采 六塵畢謝得如如

八言

天位九五自求多福 大樂十二旋相為宮

天室大寶弓矢貝鼓 田家樂事禾黍雞豚

十六

用舍且介

上雨旁風猶來賓友

穌羹旨酒用言祖宗

幽谷伐木言有上賓

大圃采芻示無盡利

日月風雨為學無方

弓矢舟車利用在昔

往來有衛賓旅如歸

高下無災襄夫克敏

大田既登日為改歲　盡言克受其惟吉人

川谷攸分粵不知雪　日月艱得唐乃有風

祭酒司農稱師百祀　少陵太白各名一家

埜史名家不避彈射　王官有谷相與般桓

豐年又穫百果亦甘

好雨既零萬樹若濯　豐年有獲百果亦甘

西母東公远壽萬歲　馬鳴龍樹各立一宗

相見以天不問豐酋　如集于木用登高明

教畜焚林帝綏有衆　抑水驅獸天相我曹

百谷來王大龜文貝　上曰饗帝白牡騂剛

二曰樂⋯

百谷來王大⋯

鹿女龍公疇見其事　魚兔燕子各樂以天

三⋯問來門

一⋯秦谷

一言福人若忘秦谷　三寶利衆為問桑門

十八

遣日為文甲乙成集　行田利眾戊己命官

癸午夔囟父子為政　成壽尹殷帝王有師

象日為日為火為電　祭有用豕用羊用牛

文命奠川盤庚卜宅　李友甯魯伊陟翼商

人明[篆文]預來出生

役苦[篆文]舍樂失

入明出幽知來告往　踐言立行安命樂天

九言

[篆文]

[篆文]人不如知

[篆文]矣今矣昔有為亦若玆

在上在下無人不自得

[篆文]

[篆文]

我相已忘謝牝牡不識　塵事未遺顧左右言他

十言

一生七徇其時八一乀一

乆才多曹國乆三千乆千

一往無前莫如八十九十　萬方多事安得三千大千

彙一

集殷虚文字楹帖　　　　長洲　高德馨

四言

小子主洲

多或循西

少有至行　多識前言

時庚中田

如魚得水　見龍在田

獻於合一

問笑以步

知行合一　問學無方

八十田畝

大體林別

小有田園　大好林泉

十五于神

即知即行

有言有德

開冬

田雞

門惟旋馬　樹有栖雞

平學中智

粵若在昔　傳之其人

天事人聘

以二養來

天中月好　水上風來

綠榮華茂

游魚出水　歸燕受風

樂天知命　韜光同塵

名父名子　人師帝師

卜君子吉　利幽人貞

五言

邦邑啓泰伯　文學紹子游

好風出幽谷　初日明高林

無事即為福　有田奚不歸

太上有立德　至人不好名

休休德乃大　栖栖人不知

二十二

休言天下事　追叙少年游
之子咸令僕　我曹合田疇
月二徘徊夕
林事乔研宇
川上逢漁父　林中識酒家
俞父用壯晤

觀樂來李子　高文用相如

為學得益友　從政先有司

幽栖從我好　樂事與人同

楚人友鹿豕　小學羞蟲魚

少吾大之州

登高小天下　放言大九州

箕畚田乂料

因乂料　乂占

冓車田父祝　箕畢蓑人占

二才釋垂羊

下方競逐鹿　中埜有災鴻

申料乂州焗

乑田陵余川

料谷來穌羮

桑田降膏雨　秦谷來穌風

同盡一尊酒　安求千歲名

掃門逢甕宴　轟火見漁家

有德言乃立　無求品自高

二十四

譬若魚得水　有如虎出林

中田有女日

放酒師太白　行文學老泉

不言二林樹

嘗賜書陸下

不言上林樹　喜見武陵人

十祝小司命

三嵗大千秋

七祝少司命　三登大有年

谷神

高林不受風

幽谷如延月　高林不受風

明月自東來　二

明月自東上　好風從南來

友于亦為政　師事佳其人

十克十不秘

弔金金石陵

庚寅余以降　甲子人不知

人有林泉樂　門無車馬來

西京識舊事　東林多正人

舊史得司馬　興學鳴公羊

相與樂晨夕　奚事老風塵

豐年多黍禾

樂事十林泉

豐年多未黍　樂事在林泉

一鄉尊祭酒　廿歲樂歸田

益友并畏友　小巫見大巫

六言

伊尹咸有一德　箕子乃叙九疇

德為車樂為御　畢好雨箕好風

今夕惟言風月　舊游大好林泉

吉日佳庚佳戌　豐年多黍多禾

舊雨亦同今雨　小年不及大年

七言

惟求旨酒樂賓客　安用田疇傳子孫

七子高名陵小謝　五言風格學初唐

集家

二十七

籌令弓矢競天下　安得大裘覆四方

籌為萬方出水火　安得四野驅龍蛇

老學不知來日少　幽棲喜與昔人同

籌令弓矢競天下　安得大裘覆四方

籌為萬方出水火　安得四野驅龍蛇

老學不知來日少　幽棲喜與昔人同

好為小文以自遣　樂夫天命復奚疑

三德六行大學教　五風十雨豐年占

姦風零雨至今日　陵谷桑田異昔年

亦知舊學如麋角　端喜幽栖傍虎林

風光大好二三月　林谷正對六一泉

我喜正言若鳴鳳　人追異端如放豚

登陟川陵學康樂　歸來田圃效泉明

受命即為九州牧　得爵先從五大夫

客游多逐中林鹿　少日己如下水舟

樂天集自雞林得　子畏名同虎阜傳

十室之邑疇好學　三人同行我得師

二十九

晨夕盤桓樂尊酒　出往游衍命巾車

羅馬昔有東西帝　如來初無南北宗

一神同拜敎衆二

一德同風敎天下　延年益壽傳子孫

明月初上樂今夕　舊雨不來追昔游

八言

伊尹佐王咸有一德　盤庚卜相旁求四方

若農服穡亦有康年

如川方至乃受衆水

歸馬放牛用安天下　洗爵奠斝以饗大賓

三十

舊德先疇人樂其事　和風甘雨天降之祥

干幽谷

采蘗白龠

伐木求友出於幽谷　焚燎饗帝登自高陵

不家饗

問五采物其衡萬元門

采百家言人集虎觀　問五帝德史傳龍門

田分二一

事十興同

阜谷川陵田分上下　魯魚亥豕史有異同

辭各一

伊尹告王佳和佳一　仲父為相大匡小匡

相如壽王西京文學　康成司農東魯大師

七十子中疇為好學　三百年來無茲大文

同文同車旁行天下　一官一集自成名家

十一

三百

三十一

二三史

已五百年

好學無方有二三子　明王不出已五百年

傳學得人有文中子　出師受命若武鄉侯

弓矢車馬乃受九命　盤盂彝鼎其壽萬年

集殷虛文字楹帖　　　　吳 王 季烈

四言

少康一旅　武王十人

放牛于野　見龍在田

六龍御位　五鳳改元

如川方至　自天降康

內古問

伯樂御馬　丙吉問牛

馬牛呼我　雞犬登天

五言

驅車如京邑　方舟入大川

入林風初至　得水月益明

見兔乃顧犬　得鹿不射麋

三十三

午月祭角泰　卯日出扶桑

六言

隹寅為王正月　在酉乃大有年

卿佳日尹佳月　畢好雨箕好風

五母難二母桑　十年木百年人

（篆書）日十喜

（篆書）石黑

樂無事日有喜　牆佳寶歲以康

七言

（篆書）　魯侯鼎

（篆書）　王□天兩入夕

高宗肜日雉集鼎　武王告天魚入舟

（篆書）

（篆書）

南服用賓白雉至　西戎即叙天馬來

（篆書）

鬼谷師傳宗老子　西京史學祖龍門

康紹父子並高行　鴻光夫妻如大賓

太上立德不多見　天下為公曰大同

不受齊祿師仲子　為避王塵學君公

八言

元日初吉帝格文祖　四月哉明王告武成

政以德成一人有喜　福從天降萬壽無疆

東魯燕喜令妻壽母　西京鴻文上林甘泉

集

三十五

君臣相得如魚有水　賓朋燕樂鳴鹿在林

彙三

# 集殷虛文字楹帖

上虞　羅振玉

## 四言

二柚不柚

上德不德　大名無名

家無僕御　室有尊彝

天降霖雨　滿有小魚

亦文亦史　有林有泉

歲以康樂　位至公卿

入門有喜　于人無求

沙二霧來

林中月出　水上風來

群藝人風

好風入室　初月在林

五言

無智亦無得　有德乃有言

人事異今昔　立德在貞恆

巾車出東麓　農事服西疇

賓鴻方北鄉　好雨從東來

晨出步林垧　日入歸牛羊

（篆書）小雨洒高林

明月出幽谷　小雨洒高林

（篆書）

（篆書）

光風入圃圓　幽事在林泉

（篆書）

（篆書）

中林鳴鹿至　小圃畯風來

（篆書）

日入雞在栖

風高虎出谷　日入雞在栖

三

林偃眾逐虎　月明人射魚

林埜遭行牧　風雪有歸漁

歸燕已如客　征鴻亦來賓

林埜邁鳴鹿　洲氾集賓鴻

靈囿芻牧至　小舟漁獲多

小雨洗林谷　高阜下牛羊

歸牛識陵谷　小舟歷風濤

集辭

四

東風燕子來

小雨游魚出　東風燕子來

中林見兔罝　小圃安雞栖

田家自有樂　客子多畏人

林下來桑杞　室中貯尊彝

般游同鹿豕　出入有舟輿

羍犅祀祖妣　甘酒樂父兄

樂歲京邑喜　高陵風雨多

五

入室有尊酒　出門見大賓

其雨乃出日　為魚卜有年

射雉佐甘吉　鳴鹿燕賓朋

祀先集宗族　成學樂友朋

驅車歷陵阜　安步歸田疇

入室有尊酒　出門命巾車

高謝車馬客　來為林埜游

出車綏旋旅　伐木燕舊賓

商父十方冊

大筆衡光別

彭吏多秉樂

口十夢商四

即事多燕樂　其人復高明

八囪出戲腔

今弓袖日□卯

小室自糞掃　合德日光明

衡宅千□袖

尊党石筆才

高文在方冊　大義傳子孫

傳家有名德　教子以義方

大義正名分　至行格天人

日往月又至　朝出暮復旋

高下見陵谷　夙暮對尊彝

七

箕裘紹家學　邦邑傳令名

為學乃有穫　行樂且及茲

大年有彭祖　卜相傳商宗

田廬有至樂　林室無來艱

集陶句十聯　八

高名在鄉邑　大義傳子孫

百年若朝暮　中歲謝公卿

夙夕秉大義　往來無白丁

無智亦無得　大行受大名

同學得益友　立行追前人

人事異陵谷　大樂無宮商

言事有馬識　為學在敏求

德成名自立　行在言之先

大人與天游

林室少客至

甘旨羞父兄

文燕集朋舊

大樂在文史　從游多賓朋

九

六言

使好德畏天命　樂文史謝公卿

樂歲多禾多黍　至德曰中曰解

受師傳于先正　教宗族以義方

膏雨降田畯喜　稸事畢宮室成

依禮義為安宅　棄名利如土苴

七言

曰綠曰綠尚書茅

曰歸曰歸歲事莫　其雨其雨日方中

十

有文有史亦足樂　無車無魚歸乎來

上雨旁風塈老宅　珍裘寶馬少年游

中林無人雉兔往　大陵入暮風雨來

九有無人驅虎象　八方安得寢戎衣

歲事既登田父喜　征車聿至行人歸

好雨穌風二三月　左林右谷六一泉

占羲卜卜問田夫

牧豕驅雞逢蟄老　占風卜雨問田夫

安宅既卜樹桑杞　稱事告畢多黍禾

十一

田林園來之樂無窮

曲園芳草合中車

田埜客來有雞黍　西疇晨出命巾車

且喜晨游同鹿豕　初無人事至林泉

吉酒蘇羹燕賓客　好風膏雨樂田夫

二宜人田來逢雨

下馬入門來舊雨　安步出游謝僕夫

九有無人驅虎兕　萬方今日競龍蛇

林泉雨畢魚兒出　圃圃風穌燕子來

呼朋同盡一尊酒　在昔疇為百歲人

集隸

集聯

日在林中初入莫　風行水上自成文

下馬逐鹿入幽谷　與人射雉登高陵

中谷無人鹿豕樂　高陵入莫牛羊歸

及門喜得二三子　載酒同游六一泉

其車三千既有奭
元戎十乘先啟行
言旋言歸復邦族
我出我車召僕夫
二乘不爽饗三才

有馬在行佐射獲
之子于征言旋歸

戎車既安佳六月　上帝有赫觀四方

伐木丁丁出幽谷　驅馬悠悠來大邦

傳學于今疇馬鄭　尊王在昔有桓文

安得大裘覆天下　先求膏雨及公田

安得九州見麞鳳　疇令大垫競龍蛇

小圃初成樹桑杞　高陵入暮下牛羊

寶馬珍裘樂年少　龢風甘雨卜西成

田家安樂父老集　中谷游觀鹿豕同

歸老林泉謝車馬　祀先樂歲有雞豚

萬寶告成田父喜　八方無事酒人多

启網得魚佐尊酒　呼朋射鹿來中林

田疇歷歷黍禾好　樹木森森歲月多

燕栖小寢來如容　鹿入中林解避人

人事攸同逐鹿　墊田歷歷見歸鴻

萬方多事異人出　西戎即叙天馬來

南人有言恆其德　東家之學集大成

出門亦有友朋樂　驅馬同為林楚游

大好風月對尊酒　小有林泉集眾賓

同學得朋七十子　無為大旨五千言

難泰延賓見二子　車馬觀風歷八方

二采不苦為善教

上天不言自成教　至人之德曰無為

老壽相傳有彭祖　文學在昔稱子游

安得天下盡無事　且向林泉樂考槃

大樂莫如有尊酒　百年且復老林泉

八方無事喜歸老　天下于今大有人

至德無名稱泰伯　大年在昔傳老彭

賓朋昔有三千客　衣食今惟八百桑

二老歸來服西伯　三年避政有元公

初唐學出文中子　鄉邑人尊馬少游

雞林亦有樂天集　鬼谷克傳老子言

楚史未成元好問　高行疇如龐德公

林泉有樂少人知

歲月無端為客老

家雞埜雉同登俎　往燕來鴻各有方

粵若同天稱至德　從來大智在無為

無往不復見天德　有求即得在人為

西方學有大小乘　桑門派分南北宗

林下呼朋燕以樂　尊中有酒旨且多

出車入魚既安燕　左龍右虎辟不羊

僕僕舟車少安宅　攸攸歲月老征人

一室向明貯文史　入門有喜集賓寮

往燕來鴻歲聿莫　高陵下谷客同游

二谷且胝言

出車入魚既安樂　高陵下谷且般桓

手甞哭脾

廖谷

般游虎阜唐子畏　歸老鹿門龐德公

亦用樂尚

千日一石

羅雞豚用樂歲暮　有甘旨以羞父兄

八言

來

十九

福祿來反如川方至　壽考且寧自天降康

出車彭彭以佐天子　驅馬悠悠載見辟王

佳羊佳牛以享以祀　為賓為客來燕來宗

天子萬年降之百福　元戎十乘以左我王

有壬有林降之百福　充文充武以事一人

明明天子矢其文德　赫赫上帝降觀四方

在公明明降之百福　駟馬攸攸于以四方

二十

為酒為醴以妥以侑　無小無大既往既來

既伯既禱吉日佳戊　我師我旅之子于征

桓桓于征元戎十乘　雍雍在宮天子萬年

明明天子用綏下土　桓桓武王以征四方

我師我旅以左戎辟　為酒為醴亦有和羹

不日不月以燕以樂　我車我牛言言旋言歸

石亦石亦石樂酒曰曰

以燕以游樂酒今夕　為龍為光降福無疆

之子于征以左戎辟　上帝既命莫不來王

二十一

變儀六合以佐天子　康樂萬年御于家邦

得臣十八卜年八百　有眾一旅以征四方

告往知來為學日益　樂天安命于人無求

大渡鳴鱗與人同樂　小戎好武之子于征

自天降康與人無競　如川方至受福既多

王言如絲天下受福　畯臣在位邦家之光

室有尊彝門無車馬　家食舊德農服先疇

集華

二十二

一德同風教行天下　秉禮受福及于子孫

高謝弓車千乘弗顧　游觀文史大義克明

巾車晨游至于林埜　田家歲莫言羅雞豚

左右文史以燕以樂　出入公卿有猷有為

允文允武學問之宗

有德有言知行合一

車馬既同乃行征伐

尊祖在御于以燕游

出幽入明爲學日益

自晨及晨秉德不違

戎事即叙乃歸牛馬　田游既畢用樂賓寮

膏雨既足田畯至喜　稼事告畢宮室亦成

左右文史為學日益　出入公卿受祿于天

小有林泉以樂晨夕　高謝亏車畏我友朋

左尊右俎朋來燕喜　甘雨和風歲其樂康

小園初成乃樹桑杞　養事既畢用牧雞豚

言行中龢用綏福祐　文史游觀以遣歲年

歲事方登有禾有黍　好賓既集以燕以游

二十四

八方風從天下咸服　四人月令農家之言

多子眾孫高門有赫　五難二巇王政之先

少樹令名老有明德　年登大耋位至公卿

-128-

行義秉德以從先正　樂天安命上企前人

受天休命上下咸若　克龏明德陟降不違

蒸祀祖妣以介大福　燕樂父兄及我好賓

畯德克明用獲元吉　人事既盡乃受天休

集殷虛文字楹帖

自客津沽人事旁午讀書之日幾輟其半去冬奔走
南北甸匋振災四閱月間益無寸晷昨小憩塵勞取
殷契文字可識者集為偶語三日夕得百聯存之巾
笥用佐臨池辭之工拙非所計也辛酉二月雪翁記
書成越三年乙丑復有增訂擬合章高王三家所集
手繕重印行乃以事不果丁卯歲暮始以五日之力
成之雪翁又記於津沽嘉樂里寓居之寒松堂